글 · 그림 마리아 스트셸레츠카

마리아 스트셸레츠카는 폴란드 바르샤바 국립 미술원을 졸업했고, 회화로 박사 학위를 받았습니다. 화가이자 일러스트레이터, 애니메이션 영화 제작자, 펑크 그룹의 베이스 기타리스트이자 보컬이기도 합니다. 먼 북극의 나라들과 가까운 베스키디 지방을 사랑합니다. 두 아이의 엄마이고 말라무트 개 한 마리를 기르며 살아갑니다. 첫 책 《장난이 아닌 베스키디》로 2019년 올해 최고의 어린이책에 주는 페르디난드 상을 받았고, 2020년 폴란드 IBBY의 일러스트레이션 상을 받았습니다.

옮긴이 이지원

이지원 번역가는 그림책 기획자, 연구자, 큐레이터로 일하면서 서울시립대학교 시각디자인 대학원에서 학생들을 가르치고 있습니다. 안제이 사프코프스키의 〈위처〉 시리즈, 《파란 막대 · 파란 상자》《잃어버린 영혼》《생각하는 건축》 《이욘 티히의 우주 일지》《꿀벌》《나무》 등의 폴란드 책을 우리말로 옮겼습니다. 이 책 《니키포르》를 옮기며 크리니차와 로마누프카 빌라를 방문했고 마리아 스트셸레츠카 작가를 만나서 깊은 감동을 받았습니다.

니키포르

2024년 7월 1일 초판 1쇄

글 · 그림 마리아 스트셸레츠카∥옮김 이지원
편집 김지선, 유순원∥디자인 양태종, 이향령∥마케팅 이상현, 신유정
펴낸이 이순영∥펴낸곳 북극곰∥출판등록 2009년 6월 25일 (제300-2009-73호)
주소 서울시 마포구 독막로 320 B106호∥전화 02-359-5220∥팩스 02-359-5221
이메일 bookgoodcome@gmail.com∥홈페이지 www.bookgoodcome.com
ISBN 979-11-6588-380-5 03650

Original title: Nikifor
© for text, illustration and design: Maria Strzelecka
© for first Polish edition: Wydawnictwo Libra PL, 2022

Korean translation rights arranged through KaBooks rights agency – Karolina Jaszecka.
All rights reserved.
Korean edition © bookgoodcome 2024

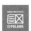
이 책은 폴란드 번역 지원 프로그램의 지원을 받아 제작되었습니다.
This publication has been supported by the © POLAND Translation Program.

제품명 : 도서 | 제조자명 : 북극곰 | 제조국명 : 대한민국 | 사용연령 : 8세 이상
주의! 책 모서리가 날카로우니, 던지거나 떨어뜨려 다치지 않도록 주의하세요.
잘못된 책은 구입한 곳에서 바꾸어 드립니다.

니케포르

마리아 스트셸레츠카 글·그림
이지원 옮김

북극곰

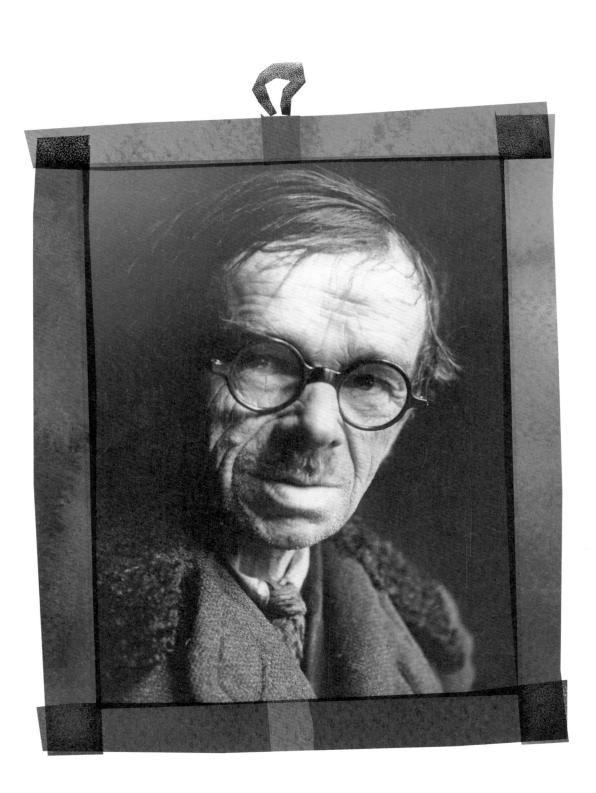

차례

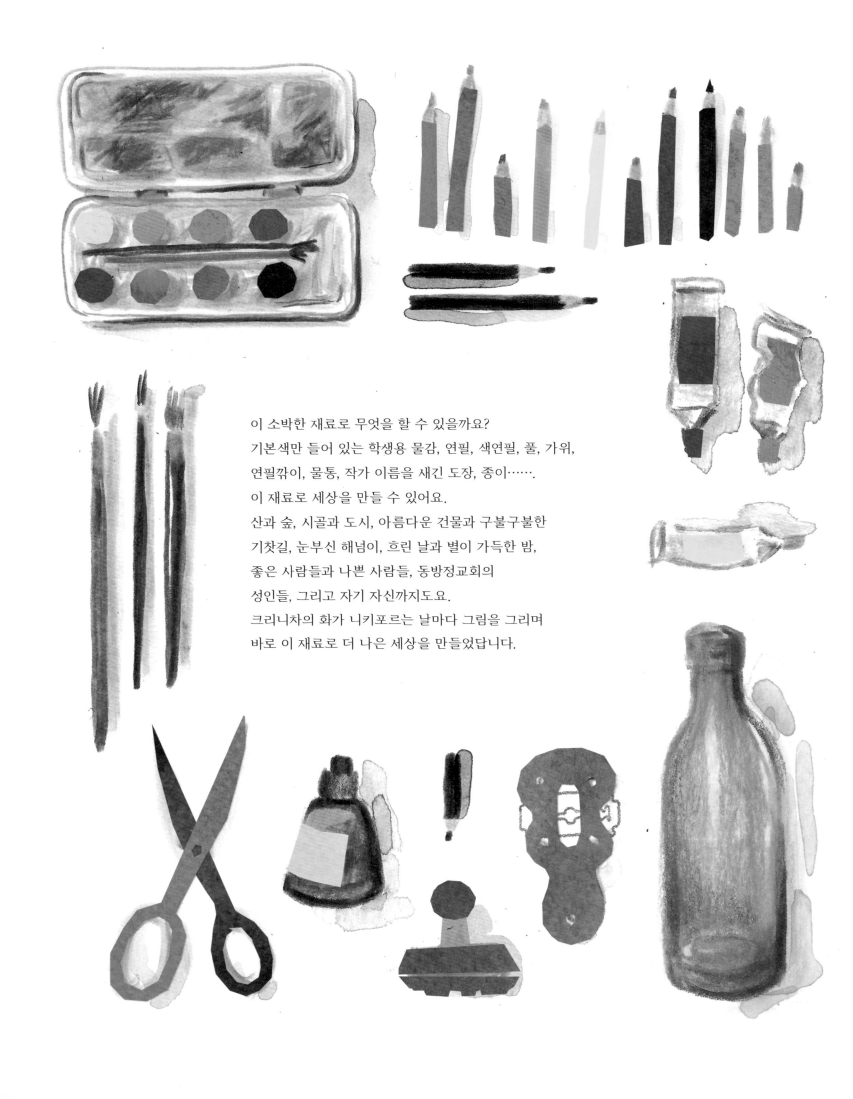

이 소박한 재료로 무엇을 할 수 있을까요?
기본색만 들어 있는 학생용 물감, 연필, 색연필, 풀, 가위,
연필깎이, 물통, 작가 이름을 새긴 도장, 종이……
이 재료로 세상을 만들 수 있어요.
산과 숲, 시골과 도시, 아름다운 건물과 구불구불한
기찻길, 눈부신 해넘이, 흐린 날과 별이 가득한 밤,
좋은 사람들과 나쁜 사람들, 동방정교회의
성인들, 그리고 자기 자신까지도요.
크리니차의 화가 니키포르는 날마다 그림을 그리며
바로 이 재료로 더 나은 세상을 만들었답니다.

니키포르는 보통 야외에서, 주로 크리니차의 산책로에서
지나가는 사람들은 전혀 신경 쓰지 않고 그림을
그렸어요. 빠르고 정확하게 색깔을 골랐지요. 그림의
색깔은 섬세하고도 맑았어요. 오래오래 수채 물감을
사용하려고 여러 겹으로 칠하지 않고 물감을 아꼈지요.
생전에 니키포르는 종이 살 돈이 없을 때가 많았어요.
그래서 어디서 주운 상자나 관공서의 홍보물,
학교에서 쓰는 공책이나 담뱃갑에도 그림을 그렸어요.
하루에 세 장씩 그려, 한 달이면 60장이 넘는 그림을
그리기도 했어요. 그렇게 평생 수만 장의 그림을
그렸지요. 그중 같은 것은 하나도 없었어요.

어린 시절

니키포르의 어린 시절에 대해서는 별로 알려진 바가 없어요. 1895년 폴란드 웸코 지방의 소도시인 크리니차 근처의 시골에서 태어났다는 사실 정도만 알 수 있어요. 그때 폴란드는 나라를 잃고, 주변 강대국에 의해 분할 점령당하고 있었어요. 니키포르는 오스트리아의 프란츠 요셉 황제가 다스리던 갈리치아-로도메리아 공국(오스트리아령)에서 웸코 사람으로 태어났어요.

하지만 이러한 사실은 어린 니키포르에게 그다지 큰 영향을 미치지 못했어요. 날 때부터 자신이 지닌 문제가 많았거든요. 니키포르는 아버지가 누군지 몰랐고, 엄마는 눈도 보이지 않고 귀도 들리지 않는 가난한 장애인이었어요. 니키포르 역시 어릴 때부터 귀가 잘 안 들렸고, 태어날 때부터 혀가 너무 길어서 발음이 늘 정확하지 않았어요.

세례 때 받은 이름은 '에피파니우쉬'였는데, 성은 엄마 성을 따라서 '드로브니악'이었어요. 엄마 이름이 에브도키아 드로브니악이었거든요. 에브도키아는 자기 아들에게 니키포르('승리를 가져오는 사람'이라는 뜻)라는 이름을 붙이고 싶었지만, 미혼모인 엄마는 자기 맘대로 이름을 붙여 줄 수도 없었어요. 신부님이 고른 이름인 에피파니우쉬('깨달음을 가져오는 사람'이라는 뜻)도 나름 괜찮았지만, 결국에는 주변 사람들 모두 이 아이를 '니키포르'라고 부르게 되었어요.

엄마 에브도키아는 크리니차에 있는 호텔에 다니며 바닥을 닦고 물을 나르는 일을 했어요. 날마다 2.5 킬로미터나 떨어진 일터로 아이를 데리고 갔어요. 그렇지만 멋진 호텔에서 아이가 뛰어다니며 놀게 할 수는 없었지요. 그래서 에브도키아는 호텔 근처 다리 밑에 아이를 두고 일하러 가곤 했어요. 에브도키아 자신도 말을 못했기 때문에 아들에게 말하는 법을 가르칠 수 없었어요.

니키포르는 좀 더 자라서 학교에 다녔지만, 곧 사람들은 이 아이는 공부는 못하겠다고 단정했어요. 니키포르는 제대로 된 교육을 받지 못했어요. 하지만 글자 몇 개를 알았고, 손가락으로 숫자 세는 법을 익혔어요. 자신이 그림을 그릴 수 있다는 사실을 알게 된 건 가장 큰 수확이었어요.

바로 이즈음부터 니키포르는 시골을 돌아다니며 계속해서 그림을 그리기 시작했어요. 사람들은 눈앞에 보이는 것을 모조리 그려 내는 니키포르를 보고 신기해했어요. 이렇게 말하기도 했어요. "혹시 저 애 아버지가 크리니차의 호텔에 놀러 왔던 유명한 화가는 아닐까?"

제1차 세계대전이 끝나고 폴란드는 드디어 나라를 되찾았어요. 불행히도 이때쯤 엄마가 돌아가시고, 니키포르는 이 세상에 혼자 남게 되었어요. 어린 시절에 근심 걱정이 전혀 없었다고 말할 수는 없지만, 니키포르는 그래도 운이 좋았어요. 자신의 재능을 발견했고, 무척 아름다운 고장인 웸코 지방에 살았으니까요. 이 지방의 풍경은 니키포르의 그림에 평생 영감을 주었어요.

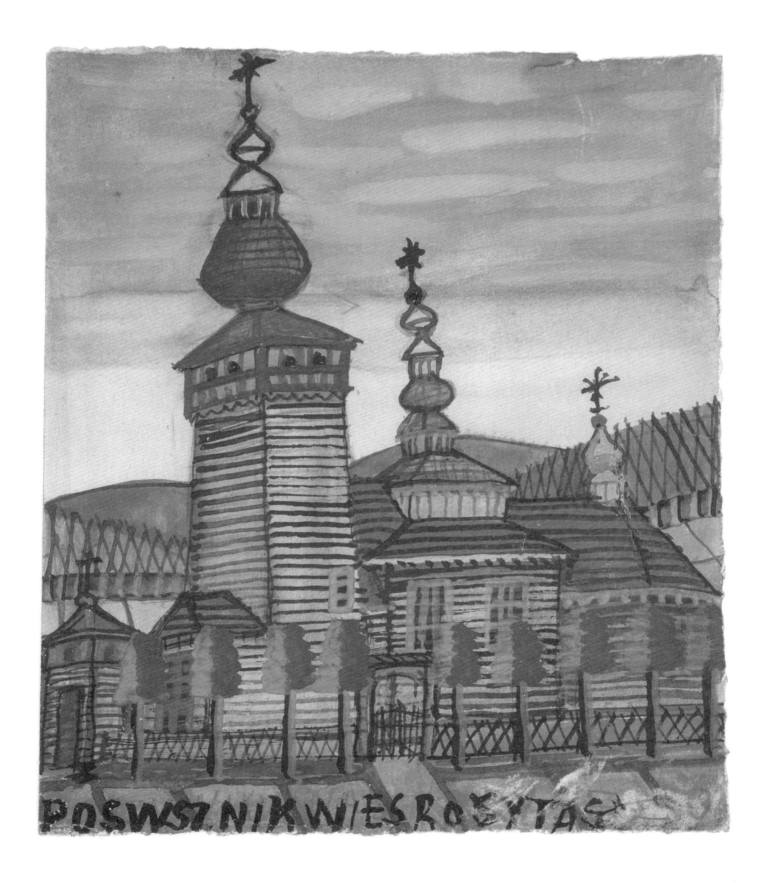

니키포르, <성스러운 건물Architektura sakralna>, 17.5×20.5센티, 크라쿠프 세베린 우지엘라라 민속학 박물관 소장

동방정교회

아주 어릴 때부터 엄마는 크리니차에 있는 성 베드로와 바울 동방정교회 성당에 니키포르를 데리고 다녔어요. 어린 니키포르에게 이곳은 세상에서 가장 아름답고 안전한 장소였어요. 신앙심이 무척 깊은 에브도키아는 이곳에서 아들과 자신의 운명이 좀 더 나아지기를 기도했고, 어린 니키포르는 성인들의 모습이 그려진 이콘(동방정교회에서 특히 발달한 종교 미술로, 예수와 성모, 성인 등을 표현한 성스러운 그림을 뜻함)과 벽화들을 바라보았어요. 니키포르가 엄마에게 자신의 아빠가 누구냐고 묻자 엄마는 이코노스타시스(이콘이 걸린 벽)를 가리켰어요. 어린 니키포르는 자신에게 모든 것을 다 해 주는 멋진 가족이 있다고 믿게 되었어요. 니키포르는 초등학교도 졸업하지 못했고, 미대를 다니며 그림을 공부한 것도 아니었어요. 그런 니키포르에게 성당은 집이자 대학이자 예술 작품으로 가득한 미술관이었어요.

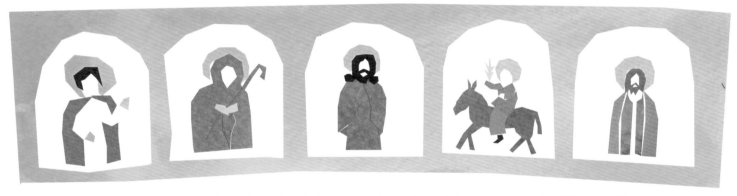

니키포르의 그림을 보면 그걸 알 수 있지요. 이콘을 보면서 니키포르는 구도와 원근법, 세부 묘사, 윤곽선을 그리는 법, 중앙에 그림을 배치하거나 대칭을 만드는 법, 중요한 것을 크게 그리고 중요하지 않은 것은 작게 그리는 법 등을 배웠어요. 빛은 모든 사물을 똑같이 비추고, 그림자는 없었지요. 그의 그림은 이런 이콘의 특징을 보여 줄 뿐 아니라 그림 속에도 동방정교회의 주인공들이 살고 있어요. 니키포르는 이 세상 사람들이 아닌 동방정교회 가족들로 둘러싸인 자신의 모습을 그렸거든요.

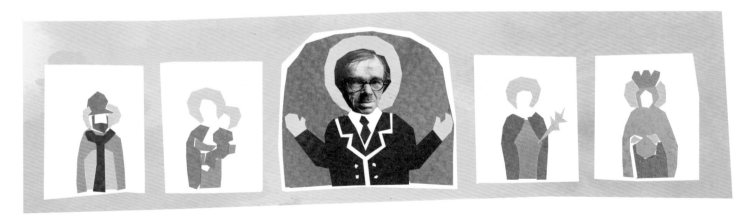

사람을 그린 그림을 보면 누군가 니키포르를 쳐다보거나 성인들과 이야기하거나 함께 식사하는 모습이에요. 니키포르의 이코노스타시스에서 니키포르는 성인들에게 둘러싸인 채 가운데 자리를 차지하고 그들과 함께 무척 행복한 모습이에요. 창조주를 제외하고 그는 거기서 가장 중요한 사람인 거예요.

이콘을 통해 니키포르는 손짓으로 하는 말도 배웠어요. 니키포르가 그린 인물들은 정해진 법칙에 따라 의사소통을 한답니다. 손을 펴고 팔이 하늘을 향하고 있으면 인사하는 거예요. 두 팔을 벌리고 있으면 환영한다는 뜻이고, 손가락으로 죄인을 가리키며 비스듬하게 아래를 향하면 심판을 뜻하거나 지옥으로 향하는 길을 가리키는 거예요. 팔꿈치를 구부리며 하늘을 가리키는 손가락은 중요한 사실에 대해 다시 생각해 보라는 뜻이거나 다른 이들을 가르친다는 뜻이에요.

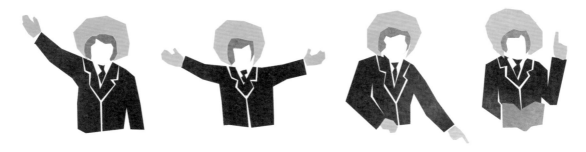

이콘은 황금색 바탕에 그려진 경우가 많았어요. 니키포르는 금색 물감을 살 돈이 없어서 바탕과 후광을 노란색으로 칠했어요. 더 밝게 보이라고 두 겹으로 색칠할 때도 있었어요.
동방정교회의 이콘과 니키포르의 그림 사이에는 또 다른 공통점이 있어요. 성스러운 그림인 이콘은 오랫동안 변함이 없어야 하기 때문에 캔버스 천을 씌운 나무판 위에 그림을 그리고, 금속 틀로 액자를 만들곤 했어요. 니키포르는 성인들을 그릴 때 가장 두꺼운 종이 위에 그렸고, 다 그린 그림에는 최선을 다해서 액자의 틀처럼 색종이를 붙이고 벽에 걸 수 있게 고리를 붙였어요.

니키포르는 동방정교회 성당의 내부 모습을 그리는 것도 좋았지만, 성당 건물을 그리는 것도 좋아했어요. 성인들의 초상화도 수천 장 그렸는데, 성인이 아닌 위인이나 국가 지도자도 그렸어요. 동방정교회 성당에는 거의 날마다 다녔어요.

일요일에는 다음 한 주일을 위해 충분히 기도하려고 몇 차례씩 미사에 참여하기도 했어요. 니키포르는 자기가 기도를 열심히 하는 걸 다른 사람들도 알아주기를 바랐어요. 검은색 옷을 입고, 수염도 단정하게 깎고, 작고 검은 책을 가지고 미사에 갔어요. 다른 신자들이 미사에 들고 오는 성경과 몹시 비슷하게 생긴 책이었어요. 하지만 니키포르의 책은 스스로 만든 것이었어요. 글을 읽을 줄도 쓸 줄도 몰랐기 때문에 그 안의 모든 내용은 그림을 그려서 만들었어요. 미사 중에는 마치 책을 읽는 것처럼 책장을 넘기곤 했어요.

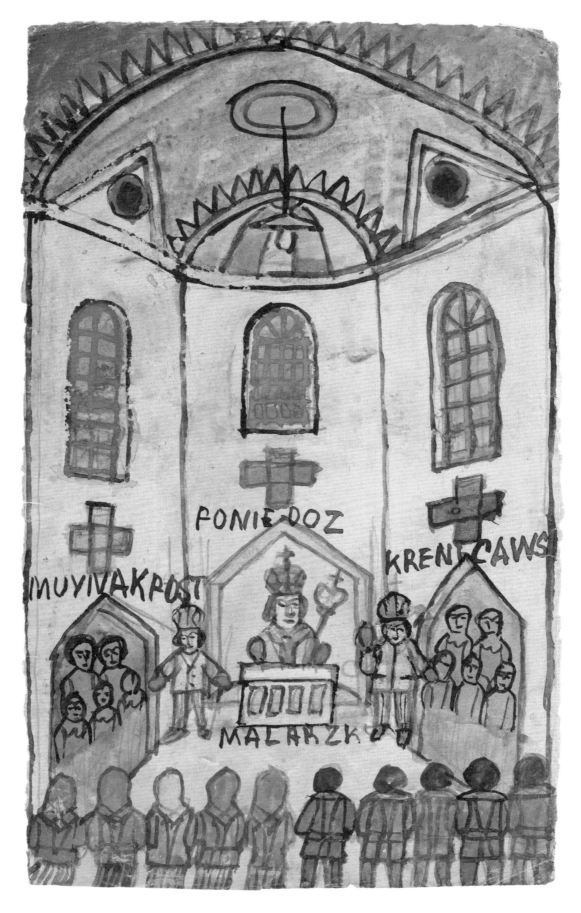

니키포르, <교회의 내부Wnętrze kościoła>, 15×25.5센티, 바르샤바 국립 민속학 박물관 소장

휴양 도시 크리니차

크리니차-즈드루이(2002년까지는 그냥 '크리니차'였어요.)는 폴란드 남쪽의 베스키드 송데츠키 지방에 있는 작은 산악 도시예요.

니키포르가 살았을 때 크리니차가 어땠을지 상상해 보세요. 19세기 말, 지금보다 훨씬 더 작은 시골 마을 크리니차는 굉장히 인기 있는 휴양지였어요. 미네랄이 많은 이곳의 약수를 마시고 그 물로 목욕을 하려는 관광객과 휴양객이 점점 늘어나며 크리니차는 점점 더 커지고 아름다워졌어요. 약수는 크리니차 마을 이곳저곳에서 끊임없이 솟아났고 근처 숲에서도 나왔어요. 매일 수만 리터씩 솟아나던 약수는 '크리니챤카'라고 불렀어요. 재미있는 점은 '크리니차'라는 단어가 원래 샘이나 우물이라는 뜻이고, 나중에 덧붙여진 이름 '즈드루이'는 수원지를 말해요. 이름만 보아도 약수의 고장임을 알 수 있어요.

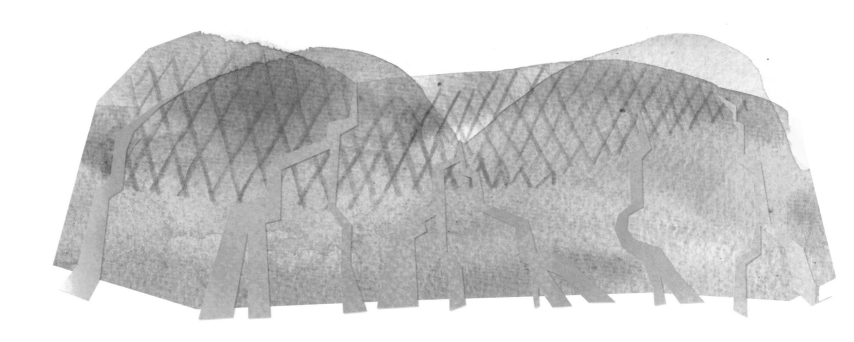

18세기 말, 크리니차가 웸코 지방의 작은 시골 마을일 때 오스트리아의 대신이었던 스틱스 폰 자운베르겐이 이곳의 수원을 샀어요. 자운베르겐은 약수가 앞으로 큰돈을 벌어들일 수 있다는 걸 알았어요. 곧이어 르비우 대학의 저명한 학자였던 발타자르 하켓 교수를 보내어 이 약수의 성분을 조사하게 했어요. 그때는 사람이 사는 마을이 없어서 하켓 교수는 스스로 움막을 짓고 조사 작업을 할 수밖에 없었어요. 하지만 근방에 살고 있던 웸코 사람들이 하켓 교수를 마법사라고 오해하고 심하게 경계하는 바람에 움막 생활을 포기할 수밖에 없었어요.

시간이 좀 더 흐른 후 갈리치아 지방 정부가 수원을 다시 사들이고, 유제프 디틀 교수가 이끄는 조사팀이 건강에 좋은 약수의 성분을 연구하면서부터 크리니차의 약수는 유명해졌어요. 마을도 발전하게 되었고요. 여러 해가 지난 후 크리니차 주민들은 이 지역을 위한 디틀 교수의 연구에 감사의 뜻을 표하기 위해 동상을 세우고 크리니차의 가장 중요한 산책로에 그의 이름을 붙였어요.

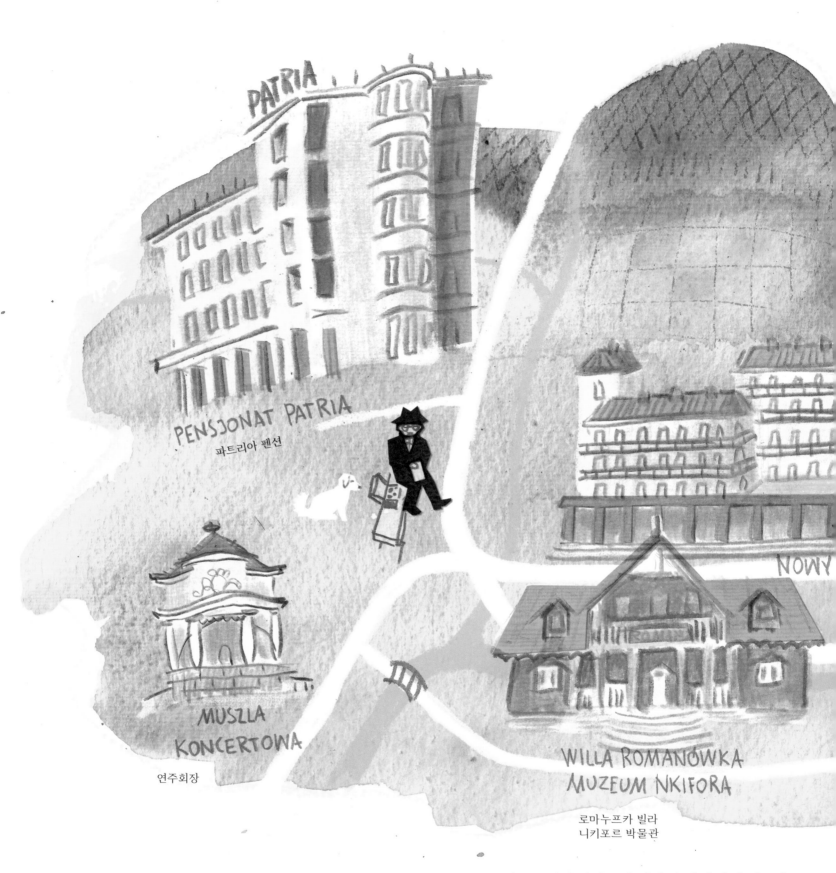

어린 니키포르는 크리니차에 엄마와 함께 다녔지요. 해마다 작은 마을에 부유하고 우아한 사람들이 점점 더 많이 찾아오는 걸 보았어요. 많은 예술가와 유명 인사가 이곳을 찾았어요. 광천수 목욕탕, 휴양 호텔, 산책로가 있는 약수터 등 휴양을 위한 여러 건물과 시설도 세워졌어요. 크리니차에서는 산책도 하고, 약수에 몸도 담그고, 또 신선한 산 공기를 마실 수도 있었어요.

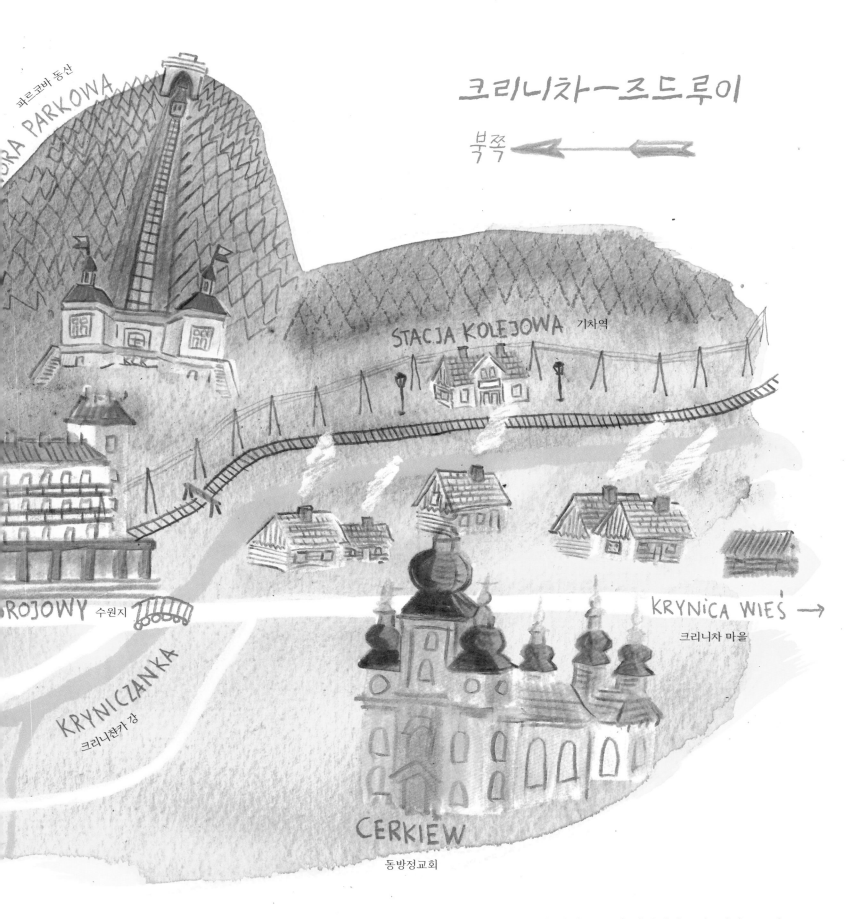

크리니차―즈드루이

북쪽 ←――――――

파르코바 동산
GÓRA PARKOWA

STACJA KOLEJOWA 기차역

KRYNICA WIEŚ →
크리니차 마을

ROJOWY 수원지

KRYNICZANKA
크리니찬카 강

CERKIEW
동방정교회

나무 장식이 화려한 색색의 아름다운 호텔, 펜션, 요양소들이 세워졌어요. 로마누프카 빌라도 그런 저택이었는데, 니키포르가 크리니차에서 가장 좋아하는 집이었지요. 탄생 100주년을 기념하여 바로 이 로마누프카 빌라가 니키포르의 작품으로 가득한 박물관이 되었어요. 생전의 니키포르는 상상도 못했던 일이지요.

두 차례의 세계대전 사이 20년 동안 크리니차는 매년 발전을 거듭했지만, 외로운 예술가였던 니키포르는 그 안에서 자기 자리를 찾을 수 없었어요. 구걸도 했고, 이발사 일을 시도하기도 했지만 모두 실패했고, 하루 종일 그림만 그렸어요. 크리니차를 찾는 많은 예술인 덕분에 이 작은 마을에는 극장과 작은 오케스트라도 있었고, 무척 예술적인 분위기가 감돌았어요. 휴양 온 관광객들은 시간과 돈이 많았어요. 니키포르는 이 모든 것을 잘 이용하면, 자신이 가장 좋아하는 일을 하면서 돈을 벌 수 있지 않을까 생각했어요.

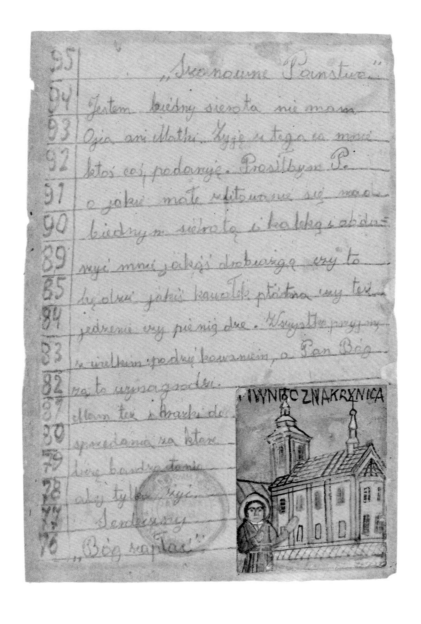

"존경하는 신사 숙녀 여러분
저는 엄마도 아빠도 없는
불쌍한 고아입니다.
여러분의 적선으로 살고 있습니다.
가난한 장애인 고아를
불쌍히 여기시어 조그만
것이라도 베풀어 주십시오.
그림 그릴 천 조각이나
먹을 것이나 돈 모두 좋습니다.
주시는 모든 것을 큰 감사의
마음으로 받겠습니다.
신께서 여러분에게
그 값을 주실 것입니다.
저는 그림도 팝니다. 그냥 먹고살
돈만 될 정도로 아주 싸게 팝니다.
감사합니다. 신의 축복이 있으시길."

니키포르, <그림이 붙은 소개서List-petycja z obrazkiem>,
16×24.5센티, 바르샤바 국립 민속학 박물관 소장

니키포르는 아침 일찍 일어나 나름대로 말끔하게
차려입고는 향수를 뿌리고 작은 가방 속에 다 그린
그림을 챙겼어요. 시간을 허비하지 않고 그림을 그리려고
두꺼운 도화지와 물감도 넣었어요. 고향 마을의 착한
사람들은 니키포르가 살 작은 집을 마련해 주었어요.
자신의 모든 것인 수백 장의 그림을 색칠된 큰 나무함
속에 보관했어요. 집을 떠나기 전에는 그 나무함을
꼭 잠그고 크리니차 시내 휴양지로 향했어요.

가는 길에 약수터에 들러 그곳에 놓인 긴 의자를 다 돌며
휴양객에게 그림을 팔아 보려고 했어요. 보통은 아무도
그림을 사지 않았기 때문에, 누군가 동전이라도 던져
줄 때까지 그곳에 서 있곤 했어요. 그러고는 발걸음을
옮겨 그림을 그리러 갔지요. 시내에는 니키포르가
좋아하는 그림 그리는 장소가 몇 곳 있었어요. 사람들이
니키포르를 가장 자주 본 곳은 광천수 목욕탕 근처의
푸와스키 거리였어요. 길이 살짝 굽어져서 벽이 가장
편안했거든요. 벽은 의자이자 책상이 되었어요.

니키포르는 두꺼운 도화지와 그림 재료를 꺼내고 분수에
서 물을 떠다 물통에 담았어요. 그러고는 여행 가방 위에
완성된 그림을 펼쳐 놓고, 그 위에 작은 액자에 넣은 쪽
지를 꺼내 놓았어요. 사람들에게 보내는 메시지였어요.

니키포르의 발음을 알아듣는 사람이 거의 없었고,
글도 쓸 줄 몰랐기 때문에 가끔은 지나가는 사람들에게
그가 한 말을 종이에 써 달라고 부탁하곤 했어요.
쪽지에는 자기가 누구인지, 뭘 하는 사람인지 알리고,
그림을 사거나 돈을 달라는 부탁이 적혀 있었어요.
이렇게 글이 준비되자 거기에 그림을 그려 모두에게
잘 보이도록 유리 액자에 넣어 놓았어요.

이렇게 벽 앞에 자리를 잡고는 그림 그리기를
시작했어요. 우선 두꺼운 도화지를 적당한 크기로 자른
후, 가벼운 스케치를 했어요. 니키포르의 스케치는
확신에 차 있었어요. 한번 종이에 연필을 대면 떼지
않고 선 하나로 쓱 그렸지요. 지우개를 쓰지도 않고
그림을 고치지도 않았어요. 그림에 그린 것이 무엇인지
곧바로 이름을 써 놓기도 했어요. 그러고 나면 두꺼운
도화지 전체에 얇게 물감을 발라서 어디가 하늘이고
어디가 숲인지 대충 표시했어요. 다음 순서는 윤곽선과
세부를 칠하는 건데, 여기에는 정말 집중했어요. 오래
쓴 붓이 원하는 모양을 그릴 수 없는 '빗자루'처럼
되지 않도록 침을 묻혀서 붓 모양을 잡았어요.

그림이 잘된다 싶을 때는 웸코 지방의 민요를
흥얼거리곤 했지요.

관광객들은 그 옆을 지나가며 가끔 걸음을 멈추기도 했지만, 그건 주로 자기 자신을 예술가라고 부르는 니키포르의 그림을 비웃으려고 그런 거예요. 돈을 달라는 그의 부탁은 거의 들은 척도 안 했어요. 니키포르는 크리니차에서 곰 가죽을 쓰고 관광객을 즐겁게 하는 사람이나 똑같았지요. 곰 가죽을 쓴 사람과는 관광 사진이라도 찍을 수 있었기 때문에 사람들은 사실 곰 가죽이 더 낫다고 생각했어요. 자신의 그림 속에 빠진 니키포르는 고개도 들지 않고, 눈을 깜빡거리고, 무슨 재미있는 생각이 떠오르면 혼자 웃으며 그림만 그렸어요. 세상 나머지 일, 어쩌면 알았으면 더 고통스러웠을 모든 일은 니키포르에게 닿을 수 없었지요.

관광객들은 혹시나 이 휴양 도시에서 널리 알려진
예술가나 유명 인사를 목격할 수 있지 않을까,
주위를 유심히 살펴보며 걸어 다녔어요. 하지만
이 크리니차에서 태어난 니키포르가 가장 진실한
예술가라는 사실은 알아채지 못했지요.

작업을 마칠 때가 되었어요. 저녁이에요. 니키포르는 주운 색색의 종잇조각을 가늘게 잘라 그림 주위에 액자처럼 둘렀어요. 늘 그림이랑 완벽하게 잘 어울리는 색이었어요. 그러고는 짐을 챙겨 집으로 발걸음을 옮겼어요.

돌아가는 길에는 크리니차가 변하는 모습을 관찰했어요. 두 차례의 세계대전 사이 20년 동안 이곳에는 '모더니즘'이라는 새로운 양식이 유행했어요. 단순하면서도 명확한 형태는 폴란드가 강하고 현대적인 나라임을 말해 주는 듯했어요. 평평한 지붕과 크롬으로 도금한 발코니 난간은 다리와 거대한 배들을 연상시켰는데, 독립과 함께 되찾은 폴란드의 바다를 상징하곤 했어요. 이 시기 크리니차에서는 파트리아 (폴란드 말로 '조국'이라는 뜻) 펜션, 새 휴양소 등이 유명한 건축가들의 설계로 지어졌어요. 하지만 니키포르는 이런 커다란 건물들에 그다지 주목했던 것 같지는 않아요. 니키포르가 좋아한 것은 나무로 된 색색의 전통적인 건물이었어요. 니키포르는 자기가 보거나 상상한 것들을 그렸지만, 자기가 좋아하지 않거나 이해할 수 없는 것은 전혀 그리지 않았어요. 그래서 모더니즘 건축물은 니키포르의 그림에서 아주 드물게만 등장하고, 그 위에 뾰족지붕이나 작은 탑, 아니면 조각 작품이나 장식을 덧붙여서 '더 예쁘게' 만들었어요. 새 휴양소 건물 앞에는 큐피드가 있는 분수를 더 그려 넣었어요.

이 시기에 크리니차에는 파르코바 동산으로 올라가는 케이블카가 만들어졌어요. 크리니차는 겨울 스포츠의 중심이 되었어요. 하지만 니키포르는 추운 겨울을 좋아하지 않았어요. 그래서 니키포르의 그림 중 겨울 풍경은 몇 점밖에 없어요. 집으로 오는 길에 니키포르는 가끔 호텔에서 운영하는 식당에 들러 먹을 것을 구걸하곤 했어요. 아무것도 못 얻으면, 자신의 작은 집으로 돌아와 프라이팬에 마가린을 넣고 양파 썬 것과 빵 조각을 볶아서 먹었어요. 그러고는 새로 그린 그림을 나무함에 보관하고 의자나 바닥에 누워 외투를 덮고 잤어요. 침대는 없었어요.

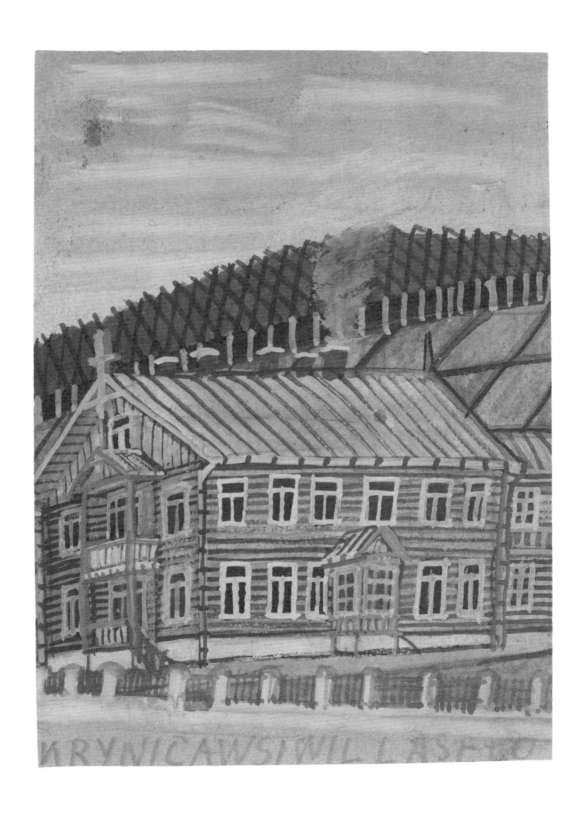

니키포르, <크리니차의 빌라Krynica-willa>, 14.5×20.5센티, 바르샤바 국립 민속학 박물관 소장

도장과 서명

니키포르는 읽기와 쓰기를 제대로 배우지 못했지만, 읽고 쓰는 일이 아주 중요하다는 사실은 알고 있었어요. 그는 정교회 성당의 이콘 위에 무언가 쓰인 것을 보았어요. 그래서 자기 그림에도 간판이나 인쇄물에 있는 모양을 본떠 글자를 그려 넣었어요. 기다랗게 글자를 써 놓은 것을 잘 보면 가끔은 무슨 수수께끼 같은 단어가 나오기도 해요. 니키포르는 폴란드어로 쓰기도 하고, 웸코어로 쓰기도 했어요. 엽서나 기념품을 원하는 휴양객에 맞춰 가끔은 '크리니차 기념(Pamiątka z Krynicy)'이라는 말도 그려 넣었어요. 하지만 철자를 잘 몰라서 제대로 쓴 적이 별로 없고 한두 글자를 잘못 쓰기 일쑤였어요.

KRYNICAPOWIATWILLA MALASZROSYTA

니키포르는 그림에 작가의 서명이 있어야 한다는 걸 알고 있었어요. 그래서 대문자로 니에이토르, 화가, 마테이코(NIEJYTOR, MALARZ, MATEJKO)라고 썼어요. 네, 마테이코라고요. 폴란드의 위대한 화가 마테이코의 그림을 크라쿠프에서 본 적이 있었던 니키포르는 마테이코라는 글씨를 화가라는 뜻으로 생각했어요. 폴란드 사람이라면 누구든지 마테이코를 알 테니, 니키포르는 자기 작품이 중요한 화가의 그림이라는 것을 아무도 의심하지 않도록 마테이코라고 써 놓았어요.

NIEJYTOR MALARZK MATEJKO

작품에는 다 가격을 써 붙였어요. 니키포르는 숫자도 글자에 못지않게 정성스럽게 그렸어요. 50즈워티, 100즈워티, 500즈워티…….

1000 Zł

25Zł

*폴란드의 화폐 단위는 즈워티(zł)이다.

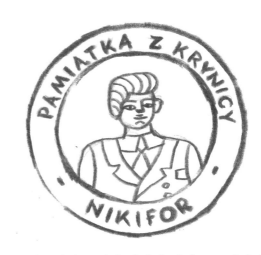

서명과 가격 외에 작품을 더 중요하게 보이게 하는 것은 무엇일까요? 그건 물론 도장이에요! 니키포르는 자기에게 구걸하지 말라는 경찰이나 공무원을 많이 만났어요. 그래서 관공서에서 도장을 찍은 서류가 힘 있어 보이고 중요해진다는 사실도 배웠지요.

엽서도 우체국에서 소인이 찍혀야 세상으로 나갈 수 있어요. 가장 중요한 소인은 문장이 새겨진 커다랗고 동그란 소인이었어요. 그래서 니키포르는 자기 이름과 얼굴이 들어간, 동그랗고 커다란 도장을 주문했어요.

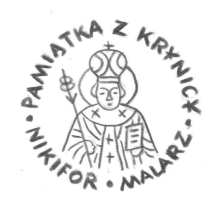

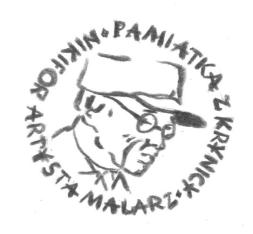

이런 초상은 여러 개 있어요. 잘생기고 멋진 니키포르, 웃고 있는 젊은 니키포르, 오스트리아 장교 모자와 제복을 입고 심각한 표정을 지은 니키포르, 중절모를 쓰고 망토를 두른 예술가 니키포르, 사람들을 축복하는 손짓을 해 주는 주교 니키포르까지 있었어요.

니키포르는 자기가 그린 그림에 모두 서명하고, 가격을 쓰고, 도장을 여러 개 찍었어요. 가끔은 뒷면이 꽉 찰 정도로 도장을 찍기도 했어요. 도장은 물건을 더 가치 있게 만들어 주고, 니키포르에게 그림은 세상에서 가장 값어치 있는 것이었어요. 그 외에는 아무것도 없었으니까요.

니키포르는 아이들과 어른들이 자기를 비웃는데도 자신의 그림이 중요하고 가치 있다고 인정받기를 원했어요. 그림과 함께 자기 자신도요.

니키포르, <남자의 초상Portret mężczyzny> 뒷면, 17×22.5센티, 바르샤바 국립 민속학 박물관 소장

친구 하우코

니키포르는 혼자서 살았어요. 그러던 어느 날 그의 인생에도 친구가
나타났어요. 커다랗고, 하얗고, 명랑한 개였어요. 니키포르처럼 집도
가족도 없는 이 떠돌이 개를 데려와 '하우코'라고 이름을 지었어요.

하우코와 니키포르는 정말 좋은 친구였어요.
매일 아침 함께 집을 나서서 크리니차의 산책로로 나갔어요.
거기서 온종일을 보냈지요. 둘이 함께하는 모습은 흥미로웠어요.
검은 재킷을 입고 빳빳하고 검은 중절모를 쓴 화가와
굉장히 하얗고 커다란 개. 니키포르는 벽에 기대 그림을
그렸고, 하우코는 주인이 편안하게 작업하도록 말썽꾸러기
아이들과 참견쟁이 어른들로부터 지켜 주었어요.

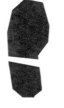

그런데 어느 날 하우코는 아무런 흔적도 남기지 않고 사라져
버렸어요. 니키포르는 너무나 절망해서 하우코를 찾으려고
지나가는 사람들에게 다 물어보았지만, 니키포르가 하는 말을
알아듣는 사람도 거의 없었고, 아무도 도와줄 수 없었어요.

사랑하는 개랑 지냈던 사람은 개는 언제나 가장 좋은 친구라는
걸 알 거예요. 우리를 평가하지도 않고, 우리의 기분을 이해하고,
친구의 존재를 언제나 기뻐하지요. 하우코는 니키포르를
거지인 데다 말도 못한다고 생각하지 않았어요. 니키포르에게
하우코는 좋은 감정과 웃음을 나눈 가장 친한 친구였어요.

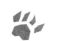

니키포르와 하우코가 함께 벽에 앉아 있는 모습은
이제 크리니차에서 늘 볼 수 있어요.
크리니차 - 즈드루이의 산책로에 동상이 세워져 있거든요.

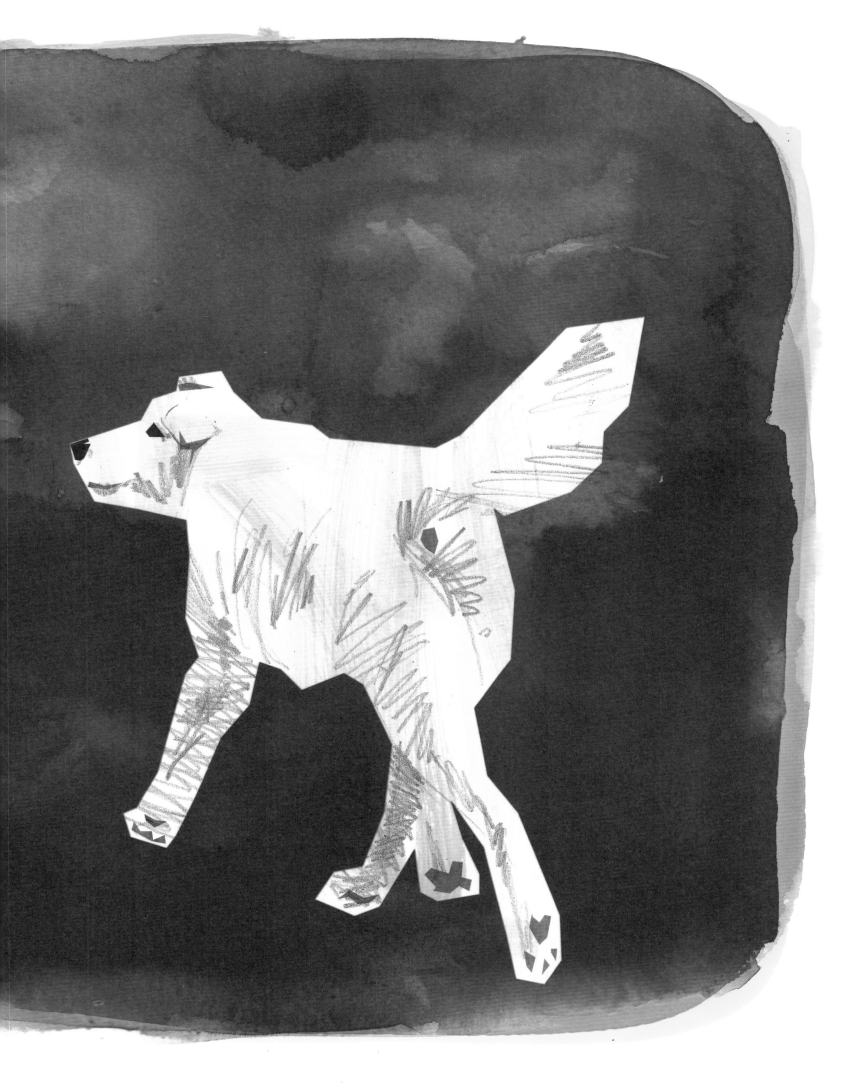

상상의 세계

여러분은 그림 그리기에 열중할 때, 주위에서 무슨 일이 일어나는지 전혀 모르는 그 기분을 알고 있을 거예요. 종이 위에 그려진 인물과 사건은 거의 진짜처럼 느껴지지요. 자신이 쓴 이야기의 주인공과 그들이 겪는 모험을 함께하는 소설가도 그런 기분일 거예요.

니키포르의 삶은 쉽지 않았어요. 가난했고, 혼자였고, 장애 때문에 다른 사람과 관계를 맺기도 어려웠어요. 이 모든 어려움을 잊기 위해 니키포르는 상상의 세계로 빠지곤 했어요. 그림은 니키포르에게 오락이라기보다는 안전한 보호소였고, 숨 쉬는 것만큼 중요한 일이었어요. 그림에서는 자신만의 자리를 찾을 수 있었어요. 그림 속 세상에서 니키포르는 가난하고 놀림당하는 장애인이 아니었어요. 니키포르에게는 그림 속이 현실보다 더 좋고, 더 공평한 세상이었어요. 그곳에서 사람들은 니키포르를 좋아하고 존경했고, 그가 하는 이야기를 귀 기울여 들어 주었어요.

니키포르는 그림을 통해 스스로에게 부족한 모든 것을 채웠어요. 외롭게 살던 니키포르는 그림으로 그린 성인들과 친구가 되었어요. 가끔은 자기 자신을 그리기도 했는데, 그림 속의 니키포르는 몸을 꼿꼿이 편 채 편안하게 서 있고, 거지도 아니에요. 그림 속에서는 여러 가지 옷을 입었어요. 사람들에게 무언가를 가르치거나 어려운 책을 읽을 때는 주교들이 입는 망토를 입기도 하고, 다른 사람들에게 명령할 때는 장교 복장을 하기도 했어요. 바이올리니스트가 되기도 하고, 지휘자가 되기도 하고, 높은 관리가 되기도 하고, 선생님이 되기도 했어요. 자기 자신을 화가로 나타낼 때는 커다란 이젤 앞에 서 있는 모습으로 그렸는데, 사실 니키포르는 한 번도 이젤을 가져 본 적이 없었어요. 또 양복을 입거나 검은 망토를 두르거나 멋진 검은색 중절모를 쓰고 집이나 호텔에서 사람들에게 환영받는 모습도 그렸어요. 가끔은 그림 한 장 속에서 여기저기 동시에 나타나기도 했어요. 니키포르는 화가가 신처럼 중요한 인물이라고 생각했어요. 화가 역시 모든 세상을 만들고, 그렇게 그려서 만든 세상은 영원히 남으니까요.

중요한 화가들이 성당의 제단에 모두 모여 있고 신이 직접 그들에게 말을 하는 모습도 자주 그렸어요. 분명히 이 세상을 어떻게 할지 함께 정하고 있겠지요. 니키포르의 그림 속에서 가난하고 정직한 사람들은 높은 위치를 차지하고, 그들을 괴롭히는 사람들은 벌을 받았어요. 화가는 이 모든 것을 바로잡고 구원하는 데 중요한 역할을 했어요.

니키포르는 그림을 그릴 때 남에게 인정받거나 박수를 받으려고 애쓰지 않았어요. 다른 화가들을 따라 그린 적도 없어요. 그의 그림은 우리에게 알려진 어떤 '양식'과도 거리가 멀지요. 그림은 다른 어떤 것도 대신할 수 없는 니키포르의 진짜 세상이었어요. 니키포르의 그림을 처음 주목한 것은 화가들이었어요. 니키포르가 화가들의 언어로 이야기했기 때문에, 화가들은 그를 이해하고 솔직함을 높게 평가했어요. 한번은 자신을 소개하는 쪽지에 이렇게 써 달라고 부탁한 적도 있었어요. "내 그림은 내가 죽은 후에도 영원히 남아 있을 겁니다. 다른 그림들과는 전혀 다른 나만의 그림입니다. 가까이서 자세히 봐 주세요. 이렇게 그리는 사람은 누구도 없습니다. 화가 니키포르."

니키포르의 상상력은 너무나 풍부해 보여요. 어쩌면 니키포르가 상상과 현실을 구별하지 못했을 수도 있어요. 자신의 작은 방에 놓인, 진흙으로 만든 난로에는 타일을 그렸어요. 왜냐하면 부잣집 부엌에는 그런 난로들이 있었거든요. 이불보에는 자신의 도장을 찍어서 더 예쁘게 만들었어요. 그 이불이 니키포르가 그리던 멋진 집으로 밤마다 그를 데려갔을지도 몰라요.

니키포르의 작품 세계를 보면, 진짜 재능은 한계가 없다는 것을 알게 됩니다. 두꺼운 도화지, 싸구려 물감과 붓, 자신 안에 있는 것을 표현하는 데 이것으로 충분했어요. 만약 자신을 비웃는 사람들에게 신경을 썼다면, 아무것도 그리지 못했을지도 몰라요.

언젠가 미술 평론가인 알렉산데르 야츠코프스키가 니키포르에게 물었어요. "당신은 왜 그림을 그립니까?" 니키포르는 대답했어요. "사람들이 천국과 지옥이 어떤지 보게 하려고 그리는 거예요. 잘 볼 수 있도록요."

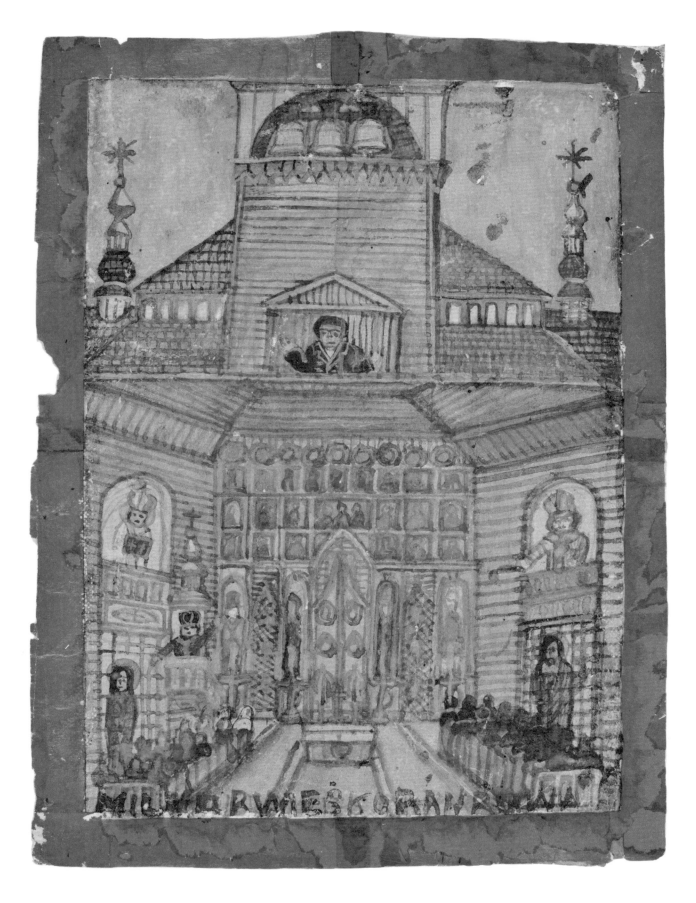

니키포르, <성전의 내부Wnętrze świątyni>, 14.6×21센티, 바르샤바 국립 민속학 박물관 소장

풍경

니키포르는 베스키디 지방의 풍경을 재발견했어요. 니키포르 이전에는 낮은 구릉, 꼭대기의 숲, 바둑판처럼 펼쳐진 들판이 있는 이 지방의 아름다운 풍경을 아무도 이렇게 단순한 방법으로 그리지 못했어요. 양파 모양의 지붕이 있는 나무로 된 정교회 성당, 웸코 지방의 작은 초가집, 길가의 십자가들은 이런 풍경이 아니면 전혀 어울리지 않았을 거예요. 이러한 풍경 속에서 자라난 니키포르는 이 모든 것을 흡수했지요. 고향 풍경은 아무리 그려도 질리지 않았어요.

크리니차 근방의 숲은 만화경처럼 다채로웠어요. 어두운 전나무 숲도 있고, 높고 늘씬한 소나무 숲, 안개비처럼 부드러운 잎갈나무 숲도 있었어요. 그 사이사이로 가을이면 불타는 색깔로 숲을 물들이는 오래된 떡갈나무 활엽수림이 자랐어요.

니키포르는 자연을 그리는 데서 자신만의 언어를 찾아냈어요. 숲은 대담하고 구조적으로 그렸어요. 초록색 바탕의 언덕에 어두운 선이 서로 만나는 교차선을 그물 모양처럼 빽빽하게 그리곤 했어요. 이렇게 간단하게 표현했지만, 한눈에 보아도 숲이라는 것을 알 수 있었어요.

경작 중인 시골 밭은 니키포르에게는 계절마다 색이 바뀌는 바둑판 같았고, 원근법으로 언덕의 기울어진 모양을 표현했어요. 기찻길과 함께 그리면 정말 예뻐 보였어요.

이런 풍경이 바로 베스키드에요. 베스키드를 그린 그림 중 지평선이 평평한 것은 한 장도 없어요. 들판과 땅은 언제나 하늘 자리를 조금 남겨 놓은 채 화면을 메우고 있어요. 니키포르의 하늘색은 색깔로 쓴 시와 같아요. 아름다운 일몰, 햇빛에 비친 구름, 투명하고 예기치 못한 그림자 표현. 이 모든 것을 학생용 수채 물감으로 그렸다는 게 믿을 수 없을 정도예요. 그림들은 마치 수많은 색깔의 물감을 가지고 그린 것처럼 보이고, 니키포르는 색을 그렇게 훌륭하게 섞을 줄 알았어요.

니키포르는 도시 풍경에 나오는 모든 길에 작은 나무들을 그려 넣었어요. 사실은 가로수가 없었지만, 나무가 있으면 더 아름다워 보일 거라 생각했거든요. 여러 종류를 그리지는 않고, 마치 레고 블록이나 기차역 모형에서처럼 똑같이 생긴 나무들이었어요. 이 나무들은 장식이자 되풀이되는 상징이었어요.

하지만 자연은 니키포르에게 가깝지는 않았어요. 니키포르는 숲에 직접 가서 그리지는 않았어요. 숲은 어둡고 두려운 곳이라고 생각했어요. 그냥 풍경화나 식물을 그린 일도 없었어요. 니키포르가 좋아한 것은 언제나 건물이었어요. 그림의 주요 소재는 자연 풍경이 아니라 도시 풍경이었어요. 크리니차의 빌라, 기차역, 정교회 성당, 그 뒤에 색깔과 공기에 대한 섬세한 감각으로 묘사한 낮고도 멀리 펼쳐진 산들이 아름다운 배경을 이루었어요. 자연 풍경이 그림의 주제는 아니었지만, 이러한 풍경 없이는 완벽한 그림이 나올 수 없었을 거예요.

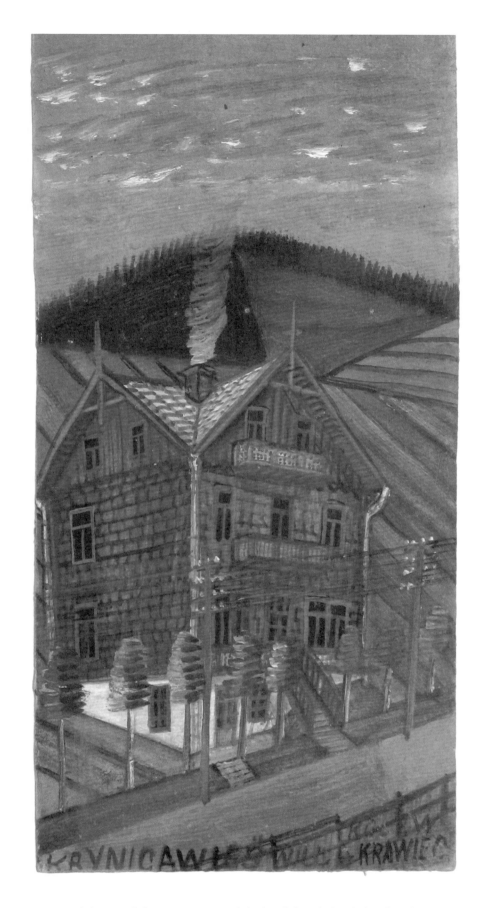

니키포르, <빌라Willa>, 15.5×30.5센티, 바르샤바 국립 민속학 박물관 소장

기차 여행

니키포르가 일생에서 가장 열광했던 오락은 기차 여행이었어요. 휴양지 크리니차의 모든 곳을 이미 외울 정도로 다 알고 있었기 때문에 새로운 영감이 필요했을지도 몰라요. 니키포르가 젊었을 때, 아침에 크리니차를 출발한 기차는 오후면 르비우에 닿았어요. 니키포르는 편도 표라도 살 만큼 돈을 모으면 가끔 그 기차에 올라탔어요. 니키포르의 스케치북에는 기차 여행에서 보았던 기차역과 교회, 시청사 등의 모습이 남아 있어요.

돈이 없을 때면 가는 길에 자신의 수채화들을 팔아 보려고 했어요. 하지만 하나도 팔리지 않아서 한 푼도 없을 때는 차장이 다음 역에서 내리라고 했지요. 니키포르는 전혀 걱정하지 않았어요. 덕분에 새로운 역과 다른 마을을 볼 시간이 생겼으니까요. 그러고는 새로운 승객이 앉아 있는 다음 열차에 올라타곤 했어요. 그 사람들에게 또 자신의 그림들을 보여 주려고 그런 거예요.

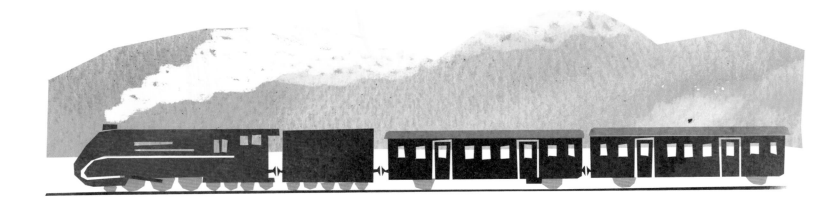

크리니차에서 만난 엘라와 안제이 바나흐 부부를 방문하러 크라쿠프로 가려고 하자(사실 바나흐 부부는 니키포르에게 명함을 주었지만, 니키포르가 그것을 보고 자기들을 찾아올 줄은 꿈에도 몰랐어요.) 문제는 좀 심각해졌어요. 크라쿠프에 가려면 타르누프에서 갈아타야 했거든요. 글을 읽을 줄도 모르고, 그의 발음을 알아듣는 사람도 거의 없는데, 기차를 갈아타는 게 얼마나 어려웠을까요? 표는 어떻게 샀을까요? 제대로 표를 샀는지 알 수 있었을까요? 기차 시간표를 보고 몇 시에 기차가 오는지 읽을 수 있었을까요? 몇 번 플랫폼에서 타는지 어떻게 알았을까요? 어디서 내렸을까요? 크리니차에서 출발할 때는 자신을 알고 있는 역무원과 관광객에게 도움을 청할 수 있었겠지만, 타르누프에서 내려서는 어떻게 했을까요? 거대한 기차역에서 글씨도 모르고 길을 물어볼 수도 없는데, 다음 기차가 어디로 가는지 어떻게 알아냈을까요? 우리는 니키포르가 어떻게 크라쿠프까지 갔는지는 알 수 없어요. 하지만 니키포르는 바나흐 부부 집에 도착해서 문 앞에서 주소가 쓰인 구겨진 명함을 들고 웃고 있었답니다.

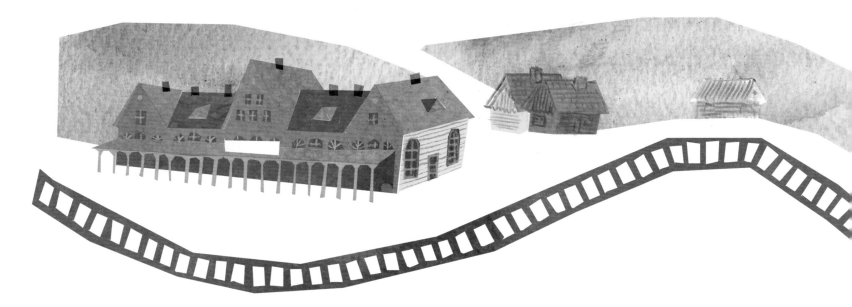

니키포르는 스스로 계획하지도 않은 여행을 억지로 간 적도 있었어요. 사람들은 세 번이나 니키포르를 크리니차에서 쫓아내려고 했어요. '비스와'라는 계획은 전쟁 후 웸코 원주민들을 살던 곳에서 쫓아낸 잔인한 이주 정책이었어요. 어느 날 니키포르는 여느 때처럼 크리니차의 빌라 그림을 그리고 있는데, 군 경찰이 그를 첩자라고 체포해서는 전쟁 후에 새로 폴란드 영토가 된 먼 지방으로 데려다 놓았어요. 알아듣지도 못하게 말하는 사람에게 첩자라니요? 어쩌면 군 경찰은 무척 상세하게 그린 니키포르의 그림들이 첩자의 사진 대신이라고 생각했을지도 몰라요.

하지만 니키포르는 돌아왔어요. 기차도 조금 타고 많이 걷기도 했지만, 결국은 크리니차로 돌아왔어요.

얼마 되지 않아 니키포르는 다시 추방되었어요. 이번에는 그냥 웸코 사람이라는 이유였어요. 그다인스크, 코워브제그, 슈체친 같은 먼 북쪽 바닷가 지역으로 쫓겨났어요. 니키포르는 다시 돌아왔어요. 이번엔 훨씬 더 오랜 시간이 걸렸지요. 돌아오는 데 1년 정도 걸렸어요. 니키포르가 북쪽 바닷가 지역에서 살았다는 사실은 그의 그림을 보면 알 수 있어요.

두 번이나 실패했지만, 사람들은 또다시 니키포르를 쫓아내고 싶어 했어요. 이번에는 거지라는 이유였지요. 호화로운 휴양 도시에 거지를 용납할 수 없고, 거지가 있다는 사실만으로도 다른 사람들의 휴식을 방해한다고 여겼어요. 하지만 마지막 순간에 크리니차 시장이 니키포르의 편을 들며 추방을 막았어요.

니키포르는 기차 여행, 기찻길, 철교와 기차역에
매혹되었어요. 그 안에서 그림을 그리게 하는 영감을
찾았어요. 니키포르는 실제로 존재하는 많은 기차역을
그려서 지금도 어느 역인지 그림을 보면 알아볼 수 있어요.
하지만 기차 노선이 닿지 않는 곳들, 예를 들어 자신이 살던
웸코 지방의 작은 시골 마을에 기차역을 그려 놓기도 했어요.
니키포르는 상상 속에서 기차 노선의 설계자가 되어 여러
지역을 한데 잇기도 했어요. 기차역 건물을 무척 정확하게
그렸는데, 어떤 역사들은 궁궐이나 크라쿠프 지역의
말구유처럼 불이 밝혀지고 작은 탑에는 깃발이 휘날리는
화려한 모습으로 그리고, 다른 역사들은 크리니차처럼
혹은 동물과 사람이 함께 살던 웸코 지방의 시골집처럼
그리기도 했어요. 하지만 모든 역 건물에는 역 이름을
붙였고, 그중에는 역명을 정확히 쓴 것도 있답니다.

니키포르가 그린 도시 풍경처럼 기차역 그림에는 사람이
등장하지 않아요. 열차도 기관차도 보이지 않고요.
니키포르가 살던 시대에도 기차역은 수많은 여행객이
기차를 기다리거나 지나쳐 간 곳이고, 역무원들은
모든 기차가 시간표대로 운행되도록 열심히 일하던
분주한 장소였지요. 니키포르의 기차역에서는 아무도
떠나지 않고, 도착하지도 않아요. 낮은 구릉의 아름다운
풍경 속 기찻길에 기차역만 덩그러니 서 있어요.

니키포르,
<기차역이 있는 풍경 Pejzaż ze stacją kolejową>,
44×30센티,
바르샤바 국립 민속학 박물관 소장

건물

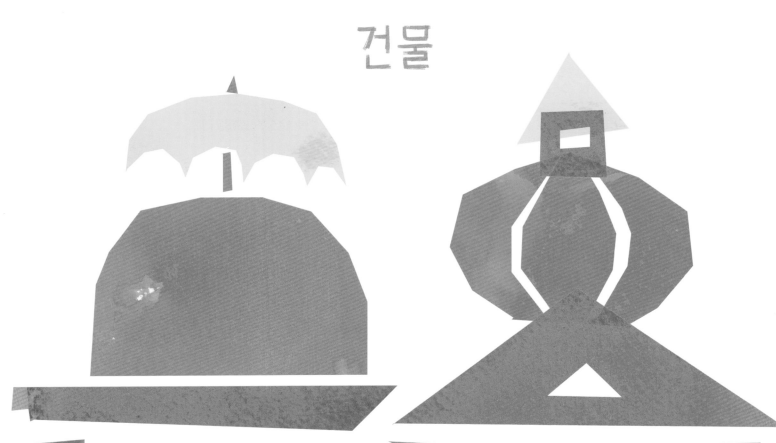

그림 속에 건물을 그리면서 니키포르는 예술가로서의 자신을 실현했어요. 전체 구도와 원근을 놀랍도록 바르게 잡아냈지요. 그의 작품에서 가장 정확하게 그린 대상은 건물이에요. 건물의 덩어리감과 구조를 니키포르는 아주 분명하게 느낄 수 있었어요. 집들을 깔끔하고 자신감 있는 선으로 그렸지요. 니키포르는 크리니차의 아름다운 빌라들을 셀 수 없이 그렸어요.

성당과 교회, 유대교 회당 등 종교 시설을 그리는 것도 좋아했지만, 그중 가장 많이 그린 소재는 정교회 성당이었어요. 크리니차의 정교회 성당과 근교 포브로쥬닉의 정교회 성당 그림은 특히 아름다워요.

니키포르는 뛰어난 공간감을 가지고 있어서 진짜 집을 그릴 때도 계속 건물을 바라보기보다는, 한번 쓱 보고 그 형태를 모두 기억해서 그렸어요. 자기 생각으로 '더 낫게' 보이려고 그림 속의 건물을 고치는 일이 있긴 했어요. 크라쿠프의 마리아츠키 성당에도, 바르샤바의 백화점이었던 MDM과 문화과학궁전을 그릴 때도 크리니차 건축 양식을 조금 덧붙이곤 했어요. 어떤 지붕들은 일부러 평평하게 그리거나 더 길게 그리고, 어떤 때는 지붕 위에 다른 지붕을 붙이거나 건물의 안쪽이 보이도록 그리기도 했어요.

니키포르는 건물을 그리는 일이 즐거웠어요. 어떤 때에는 건물의 용도를 나타내는 조각을 건물 위에 그려서 그 안에서 무슨 일이 일어나는지 금방 알아챌 수 있게 했어요. 춤추는 강당 꼭대기에는 춤추는 한 쌍을, 빵집 건물 위에는 크루아상을, 연주회장 위에는 리라를 붙였어요.

니키포르는 주로 거리의 모습과 자신이 사랑했던 크리니차와 크라쿠프 같은 진짜 도시 풍경을 그렸어요. 그런데 지도상에 존재하지 않는 도시도 그렸답니다. 구불구불 펼쳐진 길은 원근법에 따라 멀리 사라지고, 도시에는 아무도 살고 있지 않아요. 가끔은 그 길 위에 일을 끝마친 니키포르가 화판을 들고 나오거나 서둘러 정교회 성당으로 향하고 있어요. 아무도 없는 그곳, 아무도 자신에게 해를 끼치지 않는 그곳으로 빨리 가려고요. 정교회 성당을 그릴 때만 그 안에 사람과 성인이 가득 차 있어요. 니키포르는 그곳의 높은 자리에서 사람들에게 설교하고, 자신에게 못되게 군 사람들을 심판해요.

아주 새롭고도 알 수 없는 구조물을 니키포르가 상상해서 그린 그림도 있어요. 10개의 굴뚝이 있는 돈 만드는 공장, 터널, 다리, 아치가 있는 탑 등. 어떤 건물에는 앞 벽이 없어 그 안에서 무슨 일이 일어나는지 들여다볼 수도 있지요. 마치 인형의 집이나 극장 무대처럼 보여요. 니키포르의 상상에는 끝이 없었어요. 그는 자신이 만든 세상의 건축가였어요.

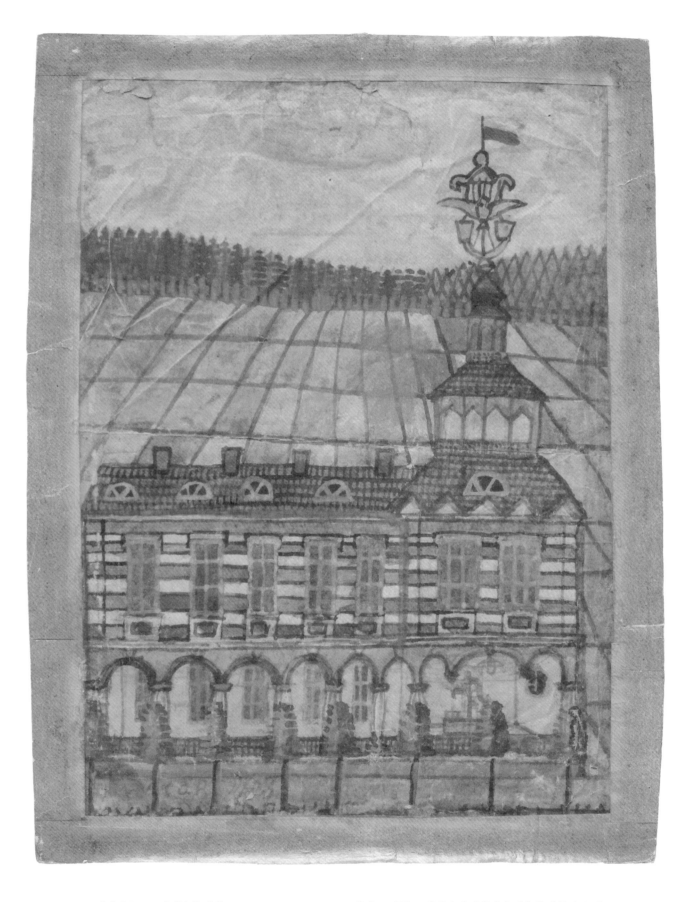

니키포르, <크리니차의 펜션Pensjonat w Krynicy>, 17×25센티, 크라쿠프 세베린 우지엘라라 민속학 박물관 소장

외로움

누구나 니키포르를 알았어요. 니키포르가 누구인지, 크리니차의 산책로만 나가면 그를 볼 수 있다는 걸 모르는 사람이 없었어요. 하지만 니키포르를 좋아하는 사람은 거의 없었어요. 둘러싼 사람들 속에서도 니키포르는 외로웠어요. 그는 그림을 그리며 지나가는 사람들의 비웃음과 아이들의 놀림을 참아야 했어요. 어릴 적부터 니키포르에게는 아무것도 없었어요. 아빠도, 그 뒤에는 엄마도, 가족도, 친구도, 집도, 돈도, 이름도 없었어요.

아무도 그의 성이 '드로브니악'이라는 사실을 기억하지 못했어요. 니키포르가 지닌 건 단 하나, 재능밖에 없었지요. 그와 똑같이 비웃음당하고 무시받던 그림만이 니키포르의 친구였어요. 붓 자국은 그의 말이고, 색깔은 그의 감정이었어요.

하루 종일 휴양객들이 웅성거리며 비웃는 소리를 듣다가 니키포르는 식탁과 의자, 그리고 자기 그림이 가득 든 나무함밖에 없는 빈집으로 돌아오곤 했어요. 한구석에는 법랑 물그릇이 놓여 있었지만, 물은 없어서 이웃집에서 길어 왔어요. 니키포르는 집집마다 다니며 구걸하며 살았어요. 먹을 것이 없을 때도 많았어요.

기침을 자주 했는데, 결국은 결핵에 걸렸다는 게 밝혀졌어요. 그러자 정교회 성당에서조차 아무도 니키포르 가까이 오려고 하지 않았어요. 결핵이 옮을까 봐 니키포르의 그림을 태우기도 했어요. 그림을 그릴 때 붓에 침을 묻히는 걸 모두 보았으니까요.

시간이 흘러 니키포르가 죽을 때가 가까워져서야, 유명한 화가들이 니키포르의 예술 세계를 알아본 이후에야, 그의 생활은 겨우 나아졌어요. 니키포르에게 집과 차도 생겼어요. 차는 니키포르를 돌보던 마리안 브워신스키가 운전했어요. 예술계의 인정을 받고, 그의 그림으로 수많은 전시회가 열렸어요. 불가리아로 휴가 여행을 떠나기도 했어요. 이렇게 유명해지자 모든 것이 바뀐 것 같았지만, 니키포르는 전혀 변하지 않았어요. 계속해서 몹시 소박하게 살았고, 단 한 순간도 허비하지 않고 그림만 그렸어요. 번 돈은 어떻게 쓸 줄 몰라서 서랍 속에 넣어 놓았어요. 여전히 글을 배우지도 못했고, 계속해서 구걸을 했고, 니키포르가 믿었던 사람들은 그의 돈을 훔쳐 가곤 했어요.

병은 계속 진행되었어요. 니키포르를 아끼던 크라쿠프의 바나흐 부부는 몇 번이나 니키포르를 병원에 입원시켰어요. 하지만 니키포르는 병원에서 조금 지내다가 적응하지 못하고 계속해서 도망쳤어요.

건강은 점점 더 나빠졌어요. 이제 그림을 그릴 힘도 없고, 눈도 잘 보이지 않았어요. 하지만 니키포르는 포기하지 않고 색연필로 계속 그림을 그렸어요. "이제는 스케치만 해요. 난 너무 피곤하고, 지금까지 그림을 굉장히 많이 그렸거든요." 니키포르는 마지막 소개서에 이렇게 썼어요.

결국은 너무나 쇠약해져 아픔을 피할 수 없었어요. 니키포르는 죽음이 가까이 왔다는 사실을 느끼고 병원 창문에다 냅킨 위에 그린 그림을 붙였어요. 그림에는 '니키포르는 천국으로 간다.'라고 쓰여 있었어요. 천국은 니키포르가 잘 아는 장소였어요. 평생 그림을 통해서 봐 온 곳이니까요.

니키포르는 1968년 폴루슈의 요양원에서 죽었어요. 그 뒤에는 크리니차의 오래된 공동묘지에 묻혔지요. '크리니차의 니키포르'라고 쓰인 폴란드어 묘비에는 한참이 지나서야 그의 서류에서 나온 뗌코 이름인 '에피판 드로브니악'이 적힐 수 있었어요.

"그를 덮은 땅이 그에게 가볍기를, 그는 이 땅을 힘들게 하지 않았으니.
하지만 그의 작품은 무거웠습니다. 니키포르의 그림은 박물관에서 보석처럼 빛날 것입니다.
이 세상에 예술 작품을 보고 감동하는 사람이 남아 있는 한,
니키포르의 작품들은 그를 지키고 이 세상에 영원할 것입니다."
_안제이 바나흐의 장례식 추도사 중에서

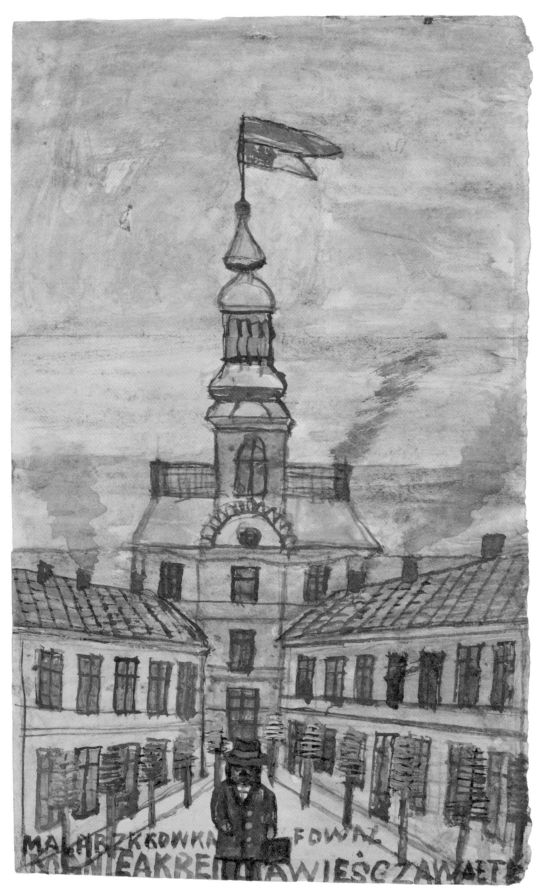

니키포르, <시청 앞의 니키포르Nikifor przed ratuszem>, 15×26센티, 바르샤바 국립 민속학 박물관 소장

그림 도판 출처

이 책에 일러스트레이션 말고도 진짜 니키포르의 그림이 실리기를 무척 바랐습니다.
작가가 직접 그린 작품보다 그의 세계를 잘 말해 주는 것은 없으니까요.
소장품의 사진을 이 책에 싣도록 허락해 주신 여러 박물관에 깊은 감사를 드립니다.

바르샤바 국립 민속학 박물관Państwowe Muzeum Etnograficzne w Warszawie

〈교회의 내부Wnętrze kościoła〉, 15×25.5센티, 13쪽
〈그림이 붙은 소개서List-petycja z obrazkiem〉, 16×24.5센티, E. Koprowski 촬영, 18쪽
〈크리니차의 빌라Krynica-willa〉, 14.5×20.5센티, E. Koprowski 촬영, 23쪽
〈남자의 초상Portret mężczyzny〉 뒷면, 17×22.5센티, E. Koprowski 촬영, 27쪽
〈성전의 내부Wnętrze świątyni〉, 14.6×21센티, 35쪽
〈빌라Willa〉, 15.5×30.5센티, E. Koprowski, 39쪽
〈기차역이 있는 풍경Pejzaż ze stacją kolejową〉, 44×30센티, E. Koprowski 촬영, 44쪽
〈시청 앞의 니키포르Nikifor przed ratuszem〉, 15×26센티, E. Koprowski 촬영, 53쪽

크라쿠프 세베린 우지엘라라 민속학 박물관Muzeum Etnograficzne im. Seweryna Udzieli w Krakowie

〈성스러운 건물Architektura sakralna〉, 17.5×20.5센티, M. Wąsik 촬영, 9쪽
〈크리니차의 펜션Pensjonat w Krynicy〉, 17×25센티, M. Wąsik 촬영, 49쪽
〈챙이 있는 모자를 쓴 니키포르 자화상Autoportret Nikifora w czapce z daszkiem〉, 16.5×16.5센티, M. Wąsik 촬영, 55쪽

니키포르 사진, B. Dodenhoff-Romanowska 촬영, 2쪽

니키포르 작품 소장 박물관

니키포르는 이 책에 나온 것보다 훨씬 더 많은 그림을 그렸습니다.
아마도 수만 장이 넘었을 것으로 짐작되지만, 대부분의 작품은 망가지거나 분실되었습니다.
남아 있는 니키포르 작품들은 개인 소장품이거나 아래 박물관에서 볼 수 있습니다.

바르샤바 국립 민속학 박물관Państwowego Muzeum Etnograficznego w Warszawie
크라쿠프 세베린 우지엘라라 민속학 박물관Muzeum Etnograficznego im. Seweryna Udzieli w Krakowie
키엘체 국립 박물관Muzeum Narodowego w Kielcach
비아위스톡 알폰스 카르니 조각 박물관Muzeum Rzeźby Alfonsa Karnego w Białymstoku

니키포르의 생애와 작품을 주제로 한 전문 전시관은 크리니차-즈드루이의 '로마누프카' 빌라에 세워진
'니키포르 박물관Muzeum Nikifora(노비 송츄 지역 박물관 분관oddział Muzeum Okręgowego w Nowym Sączu)'
입니다.

참고 문헌

이 책을 만들면서 여러 문헌을 참고하였습니다. 그중 가장 중요한 책들은 다음과 같습니다.

안제이 바나흐Andrzej Banach, 《니키포르Nikifor》, Warszawa, 1983년

안제이 바나흐Andrzej Banach, 《크리니차의 기념품Pamiątka z Krynicy》, Kraków, 1959년

엘라와 안제이 바나흐 부부Ella i Andrzej Banachowie, 《니키포르 이야기Historia o Nikiforze》, Kraków, 1966년

바르바라 바나시Barbara Banaś, 《니키포르Nikifor(1895-1968)》, Warszawa, 2006년

알렉산데르 야츠코프스키Aleksander Jackowski, 《니키포르의 세계Świat Nikifora》, Gdańsk, 2005년

보그단 카르스키Bogdan Karski, 〈우리가 모르는 니키포르Nikifor jakiego nie znamy〉, https://nikifor.naiveart.pl

안제이 오셍카Andrzej Osęka, 《즈비그네프 볼라닌Zbigniew Wolanin》 중 서문, 〈니키포르 Nikifor〉, Olszanica, 2000년

볼프 예쥐Wolff Jerzy, 《폴란드의 원시 사실주의 화가Malarze naiwnego realizmu w Polsce》 중
〈니키포르Nikifor〉, Arkady, 1938년, nr 3

니키포르에 대한 영상

니키포르에 대한 창작 영화와 다큐멘터리도 많이 만들어졌습니다. 이를 통해 니키포르의 실제 모습을 보거나 크리스티나 펠드만이 연기한 모습을 볼 수 있어요. 또한 니키포르와 실제로 알고 지내던 사람들의 이야기도 들을 수 있습니다.

〈거장 니키포르Mistrz Nikifor〉, 각본: 가브리엘라 바나흐Gabriela Banach, 감독: 얀 웜니츠키Jan Łomnicki, 1956년

〈니키포르라고 알려진 남자Człowiek zwany Nikiforem〉, 각본과 감독: 그제고슈 시에들리츠키Grzegorz Siedlecki, 2002년

〈나의 니키포르Mój Nikifor〉, 각본: 요안나 코스Joanna Kos, 크쉬슈토프 크라우제Krzysztof Krauze,
감독: 크쉬슈토프 크라우제Krzysztof Krauze, 2004년

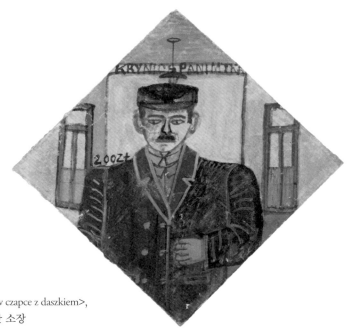

니키포르,
<챙이 있는 모자를 쓴 니키포르 자화상Autoportret Nikifora w czapce z daszkiem>,
16.5×16.5센티, 크라쿠프 세베린 우지엘라라 민속학 박물관 소장

니키포르에게 감사하며

_이지원 번역가

친구들이 '마냐'라고 부르는 마리아 스트셸레츠카의 책들을, 나는 "올해 나온 책 중 최고야."라는 칭찬과 함께 다른 그림책 작가에게 선물받은 적이 있습니다. 폴란드 남부의 베스키디 지역에 살며 그 자연과 풍속을 아름다운 그림책으로 만드는 작가, 그 마리아 스트셸레츠카가 '니키포르'에 대한 책을 만들었다는 사실만으로도 감동받았는데, 이 책이 북극곰 출판사를 통해 한국에도 소개될 줄은, 그리고 그 책을 번역하게 될 줄은 정말 몰랐어요.

폴란드의 원시미술 화가, 거지이면서 장애인이었던 천재 니키포르에 대해서는 완고하고 보수적인 폴란드 미술사학계에서도 항상 존경과 감탄을 담아 이야기합니다. 그는 크라쿠프에서 공부했던 나에게 마음으로 가까웠던 남쪽의 화가였어요. 이 책을 번역하며 드디어 크리니차에 갔고, 로마누프카 빌라에서 니키포르 작품을 보았습니다. 그리고 픽업 트럭에 커다란 개를 태우고 나타난 마냐를 니키포르가 사랑하던 완만한 곡선의 푸른 산들이 가득한 남쪽 지방의 풍경 속에서 만났습니다. 그 모든 것을 가능하게 해 준 니키포르에게 감사합니다.